1 MONTH OF
FREE
READING

at
www.ForgottenBooks.com

By purchasing this book you are eligible for one month membership to ForgottenBooks.com, giving you unlimited access to our entire collection of over 1,000,000 titles via our web site and mobile apps.

To claim your free month visit:
www.forgottenbooks.com/free1244496

ISBN 978-0-428-56255-7
PIBN 11244496

CATALOGUE

DES

OBJETS D'ART

ET DE RICHE AMEUBLEMENT

Belles Perles, Argenterie artistique de Boucheron

Bronzes d'art et d'ameublement d'Henry Dasson et de Barbedienne, Émaux cloisonnés

MARBRES IMPORTANTS ET ORIGINAUX

de Carrier-Belleuse, Lebourg, Pradier, Lequesne, Noël, etc.

TRÈS BELLES CHEMINÉES EN MARBRE ORNÉES DE BRONZES

TABLEAUX MODERNES

ŒUVRES CAPITALES D'EUGÈNE ISABEY

Autres de Boudin, Gervex, Madeleine Lemaire, Corot

MAGNIFIQUES TAPISSERIES

des Gobelins, de Lille, d'Aubusson, de Bruxelles, de Ferrare

sujets d'après Boucher, Huet, Lebrun

TRÈS BEAU MOBILIER

ANCIEN ET DE STYLE, XVIII^e SIÈCLE

D'HENRY DASSON ET DE BELLENOT

Riches Tentures, Chaises à porteurs, Boiserie de salon de la Régence

LE TOUT APPARTENANT

A MADAME DE LANCEY

Garnissant son Hôtel à Paris, et le Pavillon de la Du Barry, à Louveciennes

DONT LA VENTE AURA LIEU

GALERIE SEDELMEYER

4, rue de La Rochefoucauld, 4

Les Mercredi 10, Jeudi 11, Vendredi 12 et Samedi 13 Décembre 1890

à deux heures un quart

Par le Ministère

DE M^e JULES PLAÇAIS	**DE M^e GEORGES DUCHESNE**
COMMISSAIRE-PRISEUR	COMMISSAIRE-PRISEUR
5, rue Hippolyte-Lebas, 5	6, rue de Hanovre, 6

Avec le concours de **M. ESCRIBE**

Assistés de **M. A. BLOCHE,** expert près la Cour d'appel

25, rue de Châteaudun, 25

EXPOSITIONS

P ARTICULIÈRE : *Les Dimanche 7 et Lundi 8 Décembre 1890*

P UBLIQUE : *Le Mardi 9 Décembre 1890*

DE UNE HEURE A CINQ HEURES ET DEMIE

Catalogue illustré, prix : 15 francs

(Envoi franco contre mandat-poste)

Le Catalogue se distribue à

Paris Chez Mᵉ J. PLAÇAIS, Commissaire-priseur, *rue Hippolyte-Lebas, 5.*

Chez Mᵉ G. DUCHESNE, Commissaire-priseur, *rue de Hanovre, 6.*

Chez M. A. BLOCHE, Expert près la Cour d'appel, *rue de Châteaudun, 25.*

Chez M. SEDELMEYER, *rue de la Rochefoucauld, 4.*

Londres Chez M. F. DAVIS, *New Bond Street, 147.*

— Chez M. G. DONALDSON, *New Bond Street, 105.*

Francfort-sur-le-Mein. Chez MM. LŒWENSTEIN FRÈRES, *Kaiserstrasse, 4.*

Amsterdam Chez M. BOASBERG, *Kalverstraat, 63.*

Rome. Chez M. PIATELLI, *via Funari, 34.*

CONDITIONS DE LA VENTE

La vente sera faite expressément au comptant.

Les Acquéreurs paieront, en sus des adjudications, CINQ POUR CENT, applicables aux frais.

L'Exposition mettant le public à même de se rendre compte de l'état des objets, il ne sera admis aucune réclamation une fois l'adjudication prononcée.

Désignation des Objets

TABLEAUX

BOUDIN

1 — Vue du quai de Bacalan, à Bordeaux.

Signé à droite.

Toile. Haut., 35 cent.; larg., 55 cent.

BOUDIN

2 — Entrée du port de Bordeaux.

Signé à gauche.

Toile. Haut , 40 cent.; larg., 53 cent.

BOUDIN

3 — La Plage de Berck-sur-Mer.

Animée de bateaux et de personnages.
Signé.

Haut., 45 cent.; larg., 75 cent.

BOUDIN

4 — L'Ancien Marché aux poissons, de Bruxelles.

> Signé à droite

> Bois. Haut., 22 cent.; larg., 32 cent.

BOUDIN

5 — Vue de la rade, à Bordeaux.

> Côté des Chartrons, avec nombreux bâtiments à l'ancre.
> Signé à droite.

> Toile. Haut., 54 cent.; larg., 87 cent.

BOUDIN

6 — Bâtiments à marée basse.

> Signé à gauche.

> Bois. Haut., 32 cent.; larg., 22 cent.

BOUDIN

7 — Les Lavandières.

> Signé à gauche

> Bois, Haut., 18 cent.; larg., 22 cent.

COROT

8 — Le Matin et le Soir.

> Deux feuilles d'écran.
> Signées.

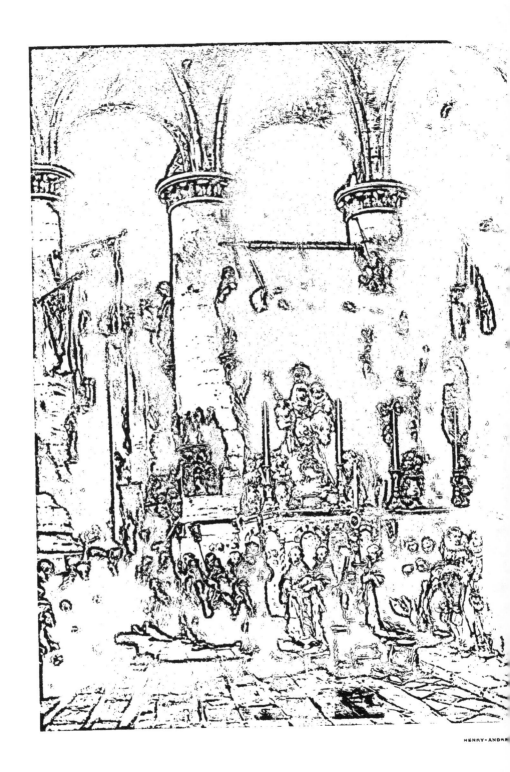

HENRY-ANDRÉ

GERVEX

9 — Attente trompée.

Signé en haut, à gauche.

Haut., 46 cent.; larg., 42 cent.

GERVEX

10 — La Parisienne aux champs.

Signé en bas, à gauche.

Bois. Haut , 40 cent.; larg., 32 cent.

ISABEY
(EUGÈNE)

11 — La Procession dans la cathédrale de Tolède.

Le roi et la reine, accompagnés de l'infante et suivis de la cour, assistent, devant la chapelle de la Sainte-Vierge, au défilé du cortège, qui s'éloigne sous les colonnades.

Au fond et à gauche, des gentilshommes et des grandes dames.

La cathédrale est tout ornée de fleurs, d'armoiries et d'étendards déployés.

Tableau admirable par l'importance de sa composition et l'éclat des couleurs.

Signé à droite *E. Isabey*, 1878.

Toile. Haut., 1 m. 15 cent.; larg., 85 cent.

ISABEY
(EUGÈNE)

12 — Le Vieux Port de Boulogne.

Une suite nombreuse de gentilshommes et de grandes dames, en riches et élégants costumes XVIII siècle, descendent la côte qui longe le port très animé de bateaux, jetant l'ancre ou gagnant le large.

Tableau important, des plus remarquables dans l'œuvre du maître.

Signé.

Toile. Haut., 1 m. 5 cent.; larg., 1 m. 60 cent.

ISABEY

(EUGÈNE)

13 — La Visite au château.

Une jeune princesse, accompagnée de ses enfants et suivie de ses dames d'honneur en riches costumes du commencement du XVIIᵉ siècle, reçoit les hommages d'un gentilhomme qui s'incline respectueusement devant elle. Un jeune seigneur et une grande dame, qui viennent de prendre congé, s'éloignent dans une allée du parc; des chiens jappent et observent. La scène se passe sur le seuil d'un château à tourelles qui se dessine au fond.

Signé à droite.

Haut., 36 cent.; larg., 46 cent.

ISABEY

(EUGÈNE)

14 — Le Duel.

Après la première passe, un des adversaires atteint tombe dans les bras des deux témoins; l'autre attend, en le fixant bien, la reprise d'armes.

A droite, au pied des falaises, les chevaux, tenus en main par les gens, hennissent et piaffent.

Au fond, le ciel orageux et la mer, très agitée, dont les flots viennent battre les rochers avancés.

Signé à gauche.

Haut., 35 cent.; larg., 45 cent.

ISABEY

(EUGÈNE)

15 — Après le duel.

Composition de dix-sept personnages.

Daté 1878 et signé à gauche.

Haut., 20 cent.; larg., 26 cent.

ISABEY
(EUGÈNE)

16 — Le Messager.

Deux grandes dames en élégants costumes descendent l'escalier du château. L'une d'elles prend connaissance d'un message que vient d'apporter un courrier resté à gauche, à demi caché par des corbeilles de fleurs et tenant son cheval blanc à la main. Deux petits chiens jappent après lui.

Signé en bas, à gauche.

Toile. Haut., 51 cent.; larg , 40 cent.

ISABEY
(EUGÈNE)

17 — La Lecture dans le parc.

Composition de trois dames en élégants costumes xviiie siècle.

Provient de la vente après décès du maître.

Il porte à gauche le cachet de la vente.

Toile. Haut , 1 m. 15 cent ; larg., 80 cent.

LEMAIRE
(Mme MADELEINE)

18 — La Jeune Tricoteuse.

Souvenir du xviiie siècle.

Très belle aquarelle.

Signée à droite.

Haut., 67 cent.; larg., 39 cent.

LEMAIRE
(Mme MADELEINE)

19 — Vase avec bouquet de roses trémières, chrysanthèmes, livres et brochures.

Superbe aquarelle.

Signée à droite.

Haut., 88 cent.; larg., 48 cent.

SCULPTURES

CANOVA

(D'après)

20-21 — Allégories de la danse.

>Deux statues en marbre.

Haut., 1 m. 70 cent
Avec socles. Haut., 2 m. 60 cent.

CARRIER-BELLEUSE

22 — Léda et Jupiter.

>Beau groupe en marbre signé : *A. Carrier-Belleuse.*

>Monté sur socle en marbre gris clair de Sardaigne, avec torc de laurier en bronze doré.

Haut., 48 cent.; larg., 60 cent.

CARRIER-BELLEUSE

23 — Les Nymphes supportant une jardinière.

>Groupe de trois figures en marbre blanc.

Haut., 75 cent

HENRY-ANDRÉ β -- PARIS

GAUTIER

(JACQUES)

24-25 — Avant et Après.

Deux groupes originaux en marbre.

Signés : *Jacques Gautier 1877.*

Vendus avec tous droits de propriété.

Avant. Haut., 90 cent.
Après. Haut., 1 mètre.

LEBOURG

(CHARLES)

26 — L'Enfant à la sauterelle.

Très belle statue en marbre.

Signée : *Ch. Lebourg.*

Œuvre originale.

Sur socle en marbre rouge griotte.

Montée sur grand contre-socle quadrangulaire en brèche antique des Pyrénées.

Avec socle. Haut , 90 cent.; larg., 90 cent.
Avec contre-socle. Haut., 1 m. 65 cent.

LEBOURG

(CHARLES)

27 — L'Aurore.

Groupe en terre cuite.

Haut., 60 cent.

MATHIEU-MEUNIER

28 — Laïs.

Statuette en marbre.

Sur socle en marbre bleu turquin, orné de bronze doré. Style Louis XVI.

Haut., 50 cent.; larg., 55 cent.

MAZAÏ

29 — Victime du Déluge.

Statue d'enfant, grandeur nature, réfugié sur un arbre.

Signée : *Mazaï* et datée *1877*.

Ayant figuré à l'Exposition universelle de 1878.

Montée sur socle en marbre rouge griotte, avec sa gaine octogone en marbre gris et marbre rouge.

Groupe. Haut., 1 m. 45 cent.

Avec le support. Haut., 2 m. 40 cent.

NOËL

30 — Vénus Astarté.

« ... Et Vénus Astarté, fille de l'onde amère,
Secouait, vierge encore, les larmes de sa mère,
Et fécondait le monde en tordant ses cheveux... »

Belle statue, grandeur nature, en marbre.

Signée : *P. Noël 1875.*

Haut., 1 m. 77 cent

Avec socle. Haut., 2 m. 42 cent.

PRADIER & LEQUESNE

31 — Satyre et Bacchante.

Groupe en marbre blanc.

Signé : *D. Pradier* et *E. Lequesne.*

Œuvre remarquable et intéressante par la collaboration des deux célèbres statuaires.

Haut., 40 cent.; larg., 35 cent.

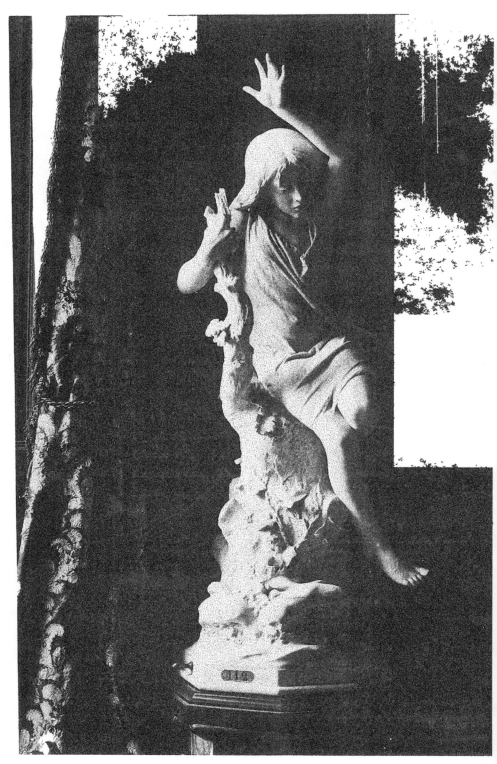

HENRY-ANDRE, S

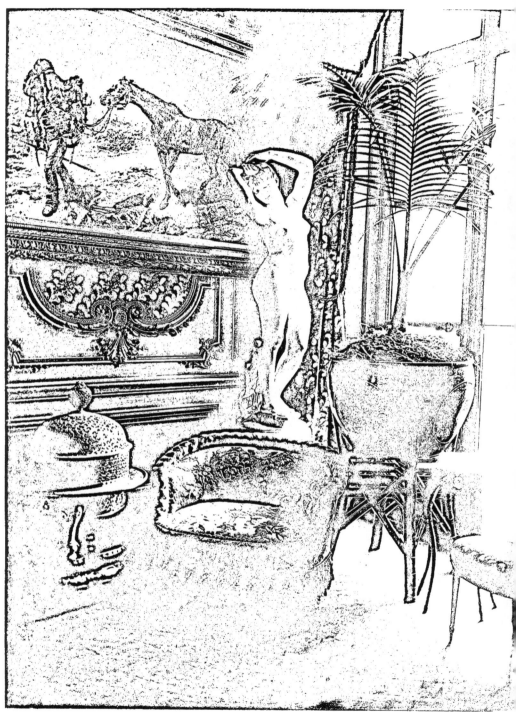

HENRY-

ECOLE ANCIENNE

32 — Petit buste d'homme.

D'après l'antique.

Marbre.

ÉCOLE FRANCAISE

(Époque Louis XIV)

33-34 — Roi et Reine de l'Antiquité.

Deux bustes en marbre, grandeur plus que nature.

Haut., 95 cent.

ECOLE MODERNE

35 — Sphinx couché.

Sculpture sur marbre blanc, posant sur socle rectangulaire en marbre blanc veiné.

Haut., 62 cent.; long., 45 cent.; larg., 25 cent.

ÉCOLE MODERNE

36 — L'Empereur Nicolas de Russie.

Petit buste en marbre sur fût de colonne en malachite.

Haut., 18 cent.

ECOLE MODERNE

37 — Vénus Callipyge.

Statuette en marbre blanc sur socle en marbre gris.

Haut. 75 cent.

38 — Tête de chérubin.

Buste en marbre blanc sur socle en marbre portor et marbre blanc.

Haut., 62 cent.

SCULPTURES DÉCORATIVES

39 — Très belle cheminée en marbre vert de mer sculpté, avec larges moulures prises en plein cintre, montants à cariatides en bronze ciselé et doré : allégorie de Flore et Zéphyre ; le fronton est orné d'une coquille et de feuillages enroulés ; reproduction de la cheminée du château de Versailles dite Flore et Zéphyre. A été exécutée par la maison *Henry Dasson*.

Prof., 55 cent.; haut., 1 m. 10 cent.; larg ; 1 m. 75 cent.

40 — Très belle cheminée en marbre bleu turquin, ornée de bronzes finement ciselés et dorés.

Le bandeau est enrichi d'une frise à arabesques encadrée d'un rang de perles, les montants à consoles présentent des thyrses renversés, surmontés de mascarons.

Le foyer est encadré d'une moulure à feuilles d'acanthe, le dessus est supporté par une grande moulure à godrons et rainures ; les profils sculptés en ressauts sont ornés d'encadrements et rosaces en bronze doré. Travail de style Louis XVI de la maison *Henry Dasson*.

Haut., 1 m. 28 cent.; larg., 2 m. 5 cent.

41 — Belle cheminée en marbre rouge richement garnie de bronzes cisclés et dorés, frise à rinceaux feuillagés et fleuris, montants cannelés avec motifs en bronze, style Louis XVI. Travail de *Henry Dasson*.

Larg., 1 m. 55 cent.; haut., 1 m. 10 cent.

42 — Cheminée en marbre blanc offrant en bas-relief, sur le bandeau, des sujets mythologiques et, sur les montants, des figures de naïades et des suites d'arabesques.

Provient de la succession du cardinal Fesch.

Haut., 1 m. 10 cent.; larg., 1 m. 40 cent.

43 — Paire de grands et très beaux vases en porphyre oriental, forme ovoïde à col cintré, richement montés en bronze ciselé et doré, ornés de guirlandes de fruits et de fleurs tombant sur la panse et rattachées

aux anses forme volute à feuillages de lauriers qui prennent naissance dans le culot du vase et se dessinent gracieusement jusqu'au col.

La gorge est ornée de grappes de raisins enveloppées de feuillages à jour.

Le pied cintré est ajusté sur un contre-socle carré par un tore de laurier en bronze doré.

Les couvercles sont couronnés par des groupes de raisins et de feuillages.

Travail de style Louis XVI de la maison *Henry Dasson*.

· Haut., 78 cent.

44 — Deux beaux vases en marbre rouge forme Louis XV, panses à côtes tournantes et en relief avec anses ajourées prises dans la masse, tous deux évidés à l'intérieur et avec couvercles dômés sculptés également à côtes tournantes.

Haut., 65 cent.

45 — Deux colonnes rondes en marbre dit fleur de pêcher.

Haut., 1 m. 5 cent.

46 — Deux gaines à quatre faces en marbre blanc veiné gris, avec parties en ressauts encadrées de moulures prises dans la masse. Style Louis XIV.

Haut., 1 m. 35 cent.

47 — Huit colonnes monumentales en marbre brèche d'Afrique avec chapiteaux et bases en marbre blanc.

Suite rare et précieuse.

Haut., 3 mètres.

48 — Deux gaines à quatre faces en marbre griotte, richement montées en bronze poli, flanquées aux angles de cariatides de satyres et de bacchantes s'élevant sur des dauphins, avec soubassements et frises de plinthes à mascarons. Style Louis XIV. Travail de Bellenot.

49 — Deux colonnettes cannelées en marbre fleur de pêcher, soubassements en marbre rouge griotte, montées en bronze ciselé et doré avec chapiteaux corinthiens.

Haut., 1 m. 5 cent.

TAPISSERIES, TENTURES

50 — MAGNIFIQUE TAPISSERIE DE LA MANUFACTURE DES GOBELINS DE L'ÉPOQUE
LOUIS XIV, représentant *l'Apothéose des armes royales de France*.

Sous les colonnades d'un palais avec tenture à fond bleu semée de
fleurs de lis, se dresse un monument aux armes de France entourées
du collier du Saint-Esprit, les chiffres du roi surmontés de la couronne
dans un cartouche croisé par deux sceptres; au-dessus, une tête de
chérubin et la couronne royale. De chaque côté se détachent des
branches de palmiers et de lauriers.

Ce monument de l'armorial est abrité sous un baldaquin avec ten-
ture rose semée de fleurs de lis, doublée d'hermine, relevée gracieu-
sement par deux figures symboliques : des Renommées volant
au-dessus de nuages.

De chaque côté, au pied du monument, sont assises deux grandes
dames représentant, sous les traits de Minerve et de la Justice, les
grands principes du Roi Soleil.

La bordure, offrant une suite de médaillons à coquilles entrecoupées
de feuilles d'acanthe et surmontées d'une chaîne de lauriers, présente,
aux quatre angles, des écussons surmontés de couronnes sur fond de
manteau d'hermine avec sceptres royaux se croisant.

Cette tapisserie est remarquable par son ordonnance, sa facture et
sa conservation.

<div align="right">Larg., 5 m. 80 cent.; haut., 3 m. 50 cent.</div>

51 — TRÈS BELLE TAPISSERIE DE LA MANUFACTURE DES GOBELINS, ÉPOQUE
LOUIS XV, représentant *le Triomphe d'Amphitrite*, d'après BOUCHER.

La déesse est assise à côté de Neptune, sur le char triomphal
emporté par des chevaux marins en furie et faisant fuir sur leur pas-
sage les dauphins, les phoques, les poissons de toute espèce et autres
habitants de la mer.

A gauche, escortant le dieu et la déesse, les tritons fendent les
vagues, soufflant dans des conques et repoussant le monde des mers.

A droite, se dresse la poupe d'une galère ancrée au bord d'une île ;
en perspective, la pleine mer très mouvementée avec des côtes à
l'horizon.

Composition magistrale portant dans le bas, à droite, la marque :
M. R. ⚜ D. G.

<div align="right">Larg., 4 m. 60 cent.; haut., 2 m. 80 cent.</div>

52 — TENTURE MURALE et cinq décorations de portes et de croisées tout en peluche bleue, doublée de satin blanc et de satin rouge, avec embrasses et garnitures assorties, enrichies de pentes, encadrements et bandeaux en très belle et ancienne tapisserie en partie tissée d'argent, de l'époque Louis XIV.

Les pentes représentent des vases chargés de fleurs posés sur des guéridons à lambrequins entourés de roses, de lis et d'œillets ; des bouquets de fleurs se détachent des ornements sur lesquels sont perchés des aigles aux ailes éployées.

Les bandeaux représentent de grandes arabesques feuillagées aux nuances les plus tendres, toutes enguirlandées de fleurs épanouies, ou des chiens courant au milieu d'arabesques de fruits.

Cette suite importante de bandes et bandeaux mérite d'être signalée par l'élégance du dessin, l'harmonie des couleurs et son état de conservation.

Pentes : larg , 35 cent ; bandeaux : larg., 35 cent.
Longueur totale de l'ensemble des bandes : 39 m. 90 cent.

53 — SUITE DE QUATRE MAGNIFIQUES TAPISSERIES DE BRUXELLES, ÉPOQUE DE LA RÉGENCE, représentant des scènes allégoriques à la vie des dieux et des déesses, avec bordures offrant des corbeilles et des guirlandes de fleurs et de fruits, au milieu desquelles se détachent des masques fabuleux.

Aux angles de chaque côté, des singes accroupis supportent des coupes et des urnes fleuries remplies de fruits de toute espèce avec oiseaux perchés sur des consoles à lambrequins.

La première représente *Vénus au bain*.

A gauche, près d'une fontaine monumentale, la déesse assise, entourée de nymphes drapées, prend des fleurs que lui présente une envoyée de Flore agenouillée devant elle.

A droite, deux nymphes ; l'une, cueillant des fleurs, se retourne, affolée de douleur par la morsure d'un serpent qui la pique au talon ; l'autre, courant et levant la main vers le ciel ; tout autour et au fond se déroule un paysage accidenté arrosé par une rivière.

Larg., 4 m. 25 cent.; haut., 3 m. 40 cent.

La deuxième représente :

Orphée chez Agamemnon.

Le roi et la reine, assis sous les verts ombrages d'un parc merveilleux avec château, lac et fontaine jaillissante, semblent sous le charme des sons pleins d'harmonie qu'Orphée debout devant eux tire de sa lyre.

Larg., 3 m. 90 cent.; haut., 3 m. 40 cent.

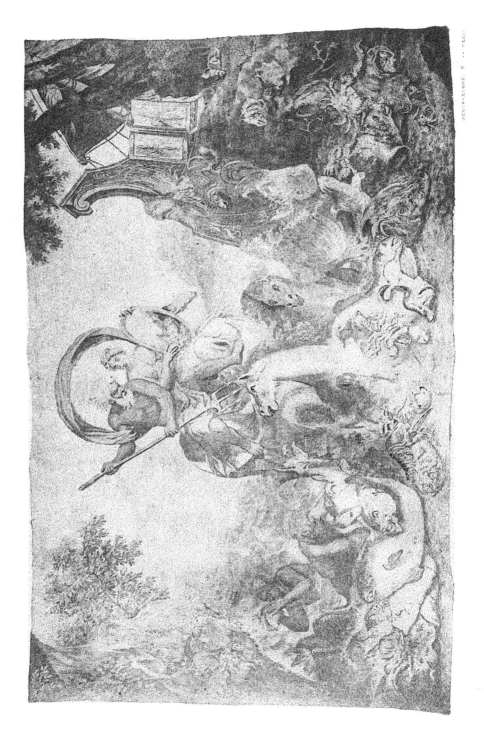

La troisième représente :
Diane attirée par Orphée.
Dans les jardins de la déesse, dont le temple se voit en perspective, près d'une fontaine monumentale, Orphée est assis pinçant de la lyre. Guidée par une de ses suivantes, Diane arrive armée d'un trait dont elle vise Orphée.

Larg., 3 m. 90 cent.; haut., 3 m. 40 cent.

La quatrième représente :
Une Offrande à Silène.
Vénus, accompagnée du petit Bacchus et de deux nymphes dansant aux sons des triangles et des cymbales, vient attiser les flammes de l'autel élevé en l'honneur de Silène dont la statue se dresse sur un monument. A droite, on voit un satyre qui joue du chalumeau.

Cette scène se passe dans un paysage boisé et accidenté ; au fond se dessinent des châteaux et des parcs avec pièces d'eau.

Larg., 4 m. 25 cent.; haut., 3 m. 40 cent.

Les mesures sont données sur l'étendue murale que recouvraient les tapisseries. Plusieurs d'entre elles ont été repliées par parties.

54 — DEUX DÉCORATIONS DE CROISÉES composées chacune de deux rideaux en velours rouge, l'un étroit, l'autre large ; ce dernier enrichi de belles bandes en tapisserie des Gobelins[1], époque Louis XIV ; dessin à chutes de fruits et de feuillages. Avec bandeaux ornés d'une bande en même tapisserie à palmes, feuillages et fruits, et au milieu sur l'une, un grand blason fleurdelisé aux armes royales de France. Les rideaux sont garnis de galons et passementeries à franges, relevés par de grosses cordelières assorties au ton des tapisseries, et sont doublés en soie mordorée.

Grand rideau : larg., 2 m. 65 cent.; haut., 4 mètres.
Petit rideau : larg., 90 cent.; haut., 4 mètres.
Bandeau : larg., 2 m. 10 cent.; haut., 1 mètre.

55 — DÉCORATION DE PORTE composée :
1° D'une portière en ancienne tapisserie représentant de grands animaux dans un paysage arrosé par une rivière et dominé par des montagnes ; en perspective on voit un cavalier lancé au galop à travers la campagne. Bordure très large en haut représentant les volatiles de toute espèce et, en bas, des requins, des dauphins, des baleines et autres grands poissons dans les flots de la mer au milieu de plantes

1. Ces bandes formaient bordure primitivement à la tapisserie des Gobelins n° 51.

fleuries. Tout autour et adhérant au champ se dessine une bordure
étroite, à feuilles d'acanthe. Cette tapisserie est entourée de velours
rouge semblable à celui des rideaux précédents, garnie de galons
et de franges assortis, accompagnée de grosses cordelières et doublée
de soie caroubier.

2° D'une pente en velours rouge avec garniture semblable.

> Portière . larg., 2 m. 70 cent.; haut , 4 mètres.
> Pente : larg., 87 cent.; haut., 4 mètres.

56 — BELLE SUITE DE TROIS TAPISSERIES D'AUBUSSON, ÉPOQUE LOUIS XV,
représentant des allégories aux travaux et aux divertissements cham-
pêtres. Compositions de petits personnages d'après *Huet* et *Boucher*,
avec bordures à palmes et fleurs et écussons dans les angles.

La première présente : *la Causerie à la fontaine* et *Confidences
galantes*. A gauche, une bergère, ramenant son troupeau de vaches et
de moutons, observe une paysanne la cruche à la main, arrêtée devant
une fontaine et écoutant les propos galants d'un jeune gars. A droite,
un berger assis au pied d'un arbre devise d'amour avec une jeune
fille, et la servante vient les prévenir qu'ils vont être surpris. Au fond,
se déroule un paysage des plus souriants avec pont, cascade et
rivière, vue de château et collines en perspective.

> Long., 4 m. 85 cent.; haut , 2 m. 85 cent.

La deuxième présente : *la Chasse, le Berger galant et la Lavan-
dière*. A gauche, au pied de rochers arrosés de cascades, deux chas-
seurs ajustent un faisan qui prend son vol ; près d'eux, un berger
ramène ses vaches. A droite, deux bergères surveillant leur troupeau
reçoivent les hommages d'un jeune paysan qui leur tresse des cou-
ronnes de fleurs. A la fontaine, la lavandière, occupée à laver son
linge, est distraite par un galantin. Au fond, un paysage accidenté et
boisé.

> Long., 5 mètres ; haut., 2 m. 80 cent.

Ces deux tentures sont montées sur un bandeau en velours vieux
vert garni de galons et de franges assortis.

> Avec le bandeau : haut , 3 m. 90 cent.

La troisième présente : *les Chercheurs d'oiseaux*, dans un paysage
accidenté avec pont animé de figures et vue de château en perspec-
tive. Quatre enfants s'amusent à mettre en cage les oiseaux qui
viennent se laisser prendre dans des filets tendus à dessein.

> Larg., 2 m. 55 cent.; haut., 2 m. 85 cent.

57 — SUITE DE TROIS PANNEAUX EN TAPISSERIE DE FERRARE DU XVI^e SIÈCLE, représentant des scènes allégoriques aux Métamorphoses d'Ovide. Composition de nombreux petits personnages avec animaux dans des paysages ; sur chaque panneau s'élèvent de gros arbres surmontés d'écussons aux armes de Castille ; en haut et en bas, bordures à guirlandes de fruits, oiseaux, fontaine et animaux symboliques.

Ces tapisseries sont très intéressantes par le caractère de leur dessin qui ferait penser à l'école de Fontainebleau, mais le tissage et l'expression des physionomies nous les font attribuer de préférence à la fabrique de Ferrare.

> Première : long., 2 m. 55 cent.; haut., 1 m. 63 cent.
>
> Deuxième : long., 2 m. 25 cent.; haut., 1 m. 63 cent.
>
> Troisième : long., 2 m. 25 cent.; haut., 1 m 63 cent.

58 — GRANDE ET BELLE TAPISSERIE DE LILLE, XVIII^e SIÈCLE, représentant la Chasse de Diane. Composition de quatre petits personnages dans un parc avec pièce d'eau, château à droite, horizon de paysages sans fin au fond, et à gauche. Bordure à trophée d'attributs allégoriques enrubannés s'élevant au-dessus des autels dressés pour la déesse, oiseaux voltigeant dans les airs, guirlandes de fruits et de fleurs, formant un ensemble des plus élégants.

> Long., 4 m. 20 cent.; haut., 3 m. 25 cent.

59 — SUITE DE HUIT BEAUX PANNEAUX EN TAPISSERIE DE BRUXELLES, ÉPOQUE LOUIS XIV, représentant des allégories aux divertissements champêtres.

Charmantes compositions à petits personnages groupés dans des paysages accidentés arrosés par des cours d'eau, avec vues de châteaux en perspective et fontaines jaillissantes.

60 — QUATRE GRANDES PORTIÈRES EN TAPISSERIE DE BRUXELLES DU XVII^e SIÈCLE, représentant des épisodes du siège de Troie. Composition de nombreuses figures montées sur fond de peluche verte avec galons, franges et passementeries assorties.

> Hauteur totale, 4 m. 25 cent ; larg., 2 m. 90 cent.

61 — PANNEAU EN TAPISSERIE D'AUBUSSON, représentant un Seigneur chassant dans ses terres, apparaissant derrière une terrasse ornée de plantes et de fleurs ; de chaque côté sont relevées des tentures rouges

ornées en haut d'un lambrequin avec glands formant ensemble comme une décoration de baie.

Bordure à ornements. Époque Louis XV.

<div align="right">Haut., 2 m. 45 cent.; larg., 2 m. 25 cent.</div>

62 — Panneau en tapisserie du xvii⁰ siècle, représentant des vases de fleurs sous une colonnade supportant un fronton en guirlande de fruits au milieu d'un parc animé de chasseurs, de cerfs, de lièvres, de perroquets ou autres animaux.

<div align="right">Long., 2 m. 81 cent.; haut.; 1 m. 80 cent.</div>

63 — Tapisserie du xviii⁰ siècle, représentant des bergers et bergères couronnant de fleurs l'une des paysannes, groupés, assis ou debout, entourés de leurs moutons, sur la lisière d'une forêt. A gauche, rivière et cascades coulant au premier plan. Bordure à guirlande de fleurs encadrée d'une frange.

<div align="right">Long., 3 m. 45 cent.; haut., 2 m. 35 cent.</div>

64 — Tapisserie dite verdure : Paysage boisé, avec animaux et nombreux oiseaux. Bordure à fleurs.

<div align="right">Long., 4 m. 17 cent.; haut., 2 m. 80 cent.</div>

65 — Tapisserie des Flandres du xvi⁰ siècle, représentant des seigneurs et des grandes dames en costume de l'époque, se livrant aux plaisirs du jeu de ballon, faisant des parties de musique dans un paysage boisé avec maison en perspective.

Large bordure à figures allégoriques, guirlandes de fleurs et de fruits.

<div align="right">Long., 3 m. 60 cent.; larg., 2 m. 75 cent.</div>

66 — Bandeau de cheminée Henri II composé de quatre médaillons en tapisserie au petit point, partie tissée d'or, représentant des animaux dans un paysage encadré de velours de Gênes; dessin à fleurs et feuillages vert et jaune, sur fond mordoré garni de passementerie assortie.

<div align="right">Long., 1 m. 65 cent.; haut., 33 cent.</div>

67 — Deux bandeaux en tapisserie de Bruxelles, dessins à guirlandes de fleurs et de fruits. Époque Louis XIV.

<div align="right">Long., 1 m. 65 cent.; haut., 33 cent.</div>

68 — LONG BANDEAU en tapisserie des Flandres, dessin à fleurs et orne-
ments sur fond marron, époque Louis XIII, bordé d'une frange
assortie.

Long., 11 mètres; haut., 23 cent.

68 bis — BANDE dans le goût de la précédente.

Long., 1 m. 80 cent.

69 — DEUX DÉCORATIONS DE PORTES, composées chacune d'un bandeau et
d'une large pente en tapisserie de Bruxelles, représentant des amours
prenant leurs ébats sur des jardinières fleuries supportées par des
oiseaux fantastiques retenant dans leurs serres des guirlandes de
fruits et de fleurs enrubannées, avec quatre rideaux en drap bleu
soldat garnis d'une bande de tapisserie à guirlandes de fleurs. Époque
Louis XIII. Le tout garni de franges assorties.

Rideau : haut., 2 m. 82 cent ; larg., 1 m. 10 cent.
Pente : haut., 3 m. 25 cent.; larg., 40 cent.
Pente avec bandeau : haut., 1 m. 35 cent.

70 — PANNEAU EN TAPISSERIE DU XVIIᵉ SIÈCLE, représentant des vases de
fleurs sur la balustrade d'un monument à colonnes, fond de paysage.

Long., 2 m. 80 cent.; haut., 2 m. 45 cent.

TAPIS DE LA SAVONNERIE

71 — TRÈS BEAU TAPIS DE LA SAVONNERIE à fond rouge fleurdelisé, décoré
d'un soleil au-dessous duquel se trouve la devise *Fortitudo Sobrietas*,
et d'un médaillon au chiffre entrelacé.

La bordure à rinceaux sur fond brun est ornée dans les coins de
fleurs de lis.

Long., 5 m. 20 cent.; larg., 2 m. 55 cent.

71 bis — DEUX BEAUX TAPIS DE LA SAVONNERIE, fond rouge quadrillé à
fleurs de lis, ornés, au centre, d'un médaillon au chiffre entrelacé.

La bordure fond mauve est décorée de branches de fleurs et feuil-
lages entrelacées et ornée, dans les coins, de fleurs de lis.

Long., 4 m. 80 cent.; larg., 6 m. 25 cent.
Long., 4 m. 85 cent.; larg , 3 m. 70 cent.

TENTURES EN BROCART

72 — Cinq magnifiques décorations de portes et de salon de réception, composées de dix portières et rideaux avec bonnes grâces à draperies, plus une décoration de glace, le tout en soierie épinglée et chenillée, ton rouge de cuivre broché à grands dessins, plumes et fleurs gris argent et polychrome, garnies de franges et passementeries de soies avec embrasses assorties doublées de soie vert pâle, accompagnées de six galeries en bois sculpté, décor genre vernis Martin, style Louis XIV; les étoffes sont admirables comme reproduction faite à Lyon des plus beaux tissus de l'époque.

<div align="right">Haut., 4 m. 25 cent.
Largeur d'un rideau : 1 m. 55 cent.</div>

73 — Trois belles décorations de portes et de croisées composées chacune de deux grands rideaux en satin rose pâle broché, à corbeilles de fleurs et bouquets retenus par des nœuds de rubans en tons variés de nuances très tendres, avec grandes cantonnières en soie gris tourterelle brochée, représentant des nids d'oiseaux, des guirlandes de fleurs reliées par des nœuds de rubans, des coins de paysage avec des arbres en fleurs, des huttes fleuries, des trophées de musique champêtre et des ruches d'abeilles. Dessin des plus délicats aux mille nuances des plus harmonieuses.

Ces rideaux et ces cantonnières sont surmontés de galeries en bois sculpté et doré, garnis de draperies avec bonnes grâces en satin rose pâle broché à fleurs, le tout garni de passementeries et de franges assorties, doublés de soie crème, gris perle et rose, accompagnés d'embrasses avec glands. Style Marie-Antoinette.

<div align="right">Haut., 4 m. 25 cent.</div>

74 — Décoration de baie formée d'une draperie et d'une grande cantonnière en satin et en soie brochés analogues.

75 — Trois décorations de portes et de croisées composées de grands rideaux avec draperie combinée, en satin rouge et satin vert de Chine, brodées à fleurs et ornements, en soie de toutes nuances, garnies de franges et reliées par des cordelières assorties.

HENRY-ANDRE, N -- PARIS

MOBILIER

76-77 — DEUX TRÈS BEAUX MEUBLES à hauteur d'appui en bois de violette et palissandre, à côtés cintrés, décorés de marqueterie de bois à fleurs ; le panneau du milieu, en vernis Martin, représente sur l'un : *la Visite de Vénus aux forges de Vulcain ;* sur l'autre, *la Chasse de Diane.*

Richement garnis de bronzes, dessins à rocaille, avec dessus en marbre brèche d'Alep suivant les contours du meuble. Style Louis XV. Travail de *Henry Dasson.*

78 — TRÈS JOLI GUÉRIDON en acajou satiné, richement monté en bronze ciselé et doré, supporté par quatre cariatides de femmes et d'hommes, sur gaines ornées de chutes de fleurs et de draperies.

Bandeau avec frise à attributs champêtres et thyrses ; dessus en marbre bleuté veiné rouge posant sur une forte moulure à feuilles d'acanthe.

Reproduction du guéridon du mobilier de la reine Marie-Antoinette, par *Henry Dasson.*

79 — JOLIE PETITE TABLE RECTANGULAIRE en marqueterie de bois d'érable satiné et bois d'amarante richement garni de bronzes ciselés et dorés. Travail de style Louis XVI, de *Henry Dasson.*

80 — TRÈS JOLI MEUBLE-VITRINE en bois de thuya et d'acajou satiné, richement garni de bronzes finement ciselés et dorés, avec colonnettes à balustres surmontées de cariatides de femmes se détachant sur les côtés ; frise à arabesques de feuillages et de raisins tout autour du fronton ; encadrement des trois faces à feuilles d'acanthe, piétement en forme de console avec tablette d'entrejambes entourée d'une galerie, et dessus en marbre brèche d'Alep, ton grenat, intérieur avec tablettes et fond en glaces.

Cette vitrine est la reproduction de celle du mobilier de la reine Marie-Antoinette à Trianon, et a été exécutée par la maison *Henry Dasson.*

81 — GUÉRIDON EN BRONZE DORÉ, piétement à pieds de bouc ; dessus orné de plaques en porcelaine de Sèvres représentant au centre une apothéose du roi Louis XV, et tout autour les portraits en médaillon des grandes dames de la cour de Louis XIV et de Louis XV.

82 — CHARMANTE PETITE TABLE formant *coffret à bijoux*, de forme con-
tournée, avec pieds très délicats en vernis Martin fond vert sous
paillons d'argent, recouverte d'une riche ornementation en bronze
repercé et ciselé. Dessin inspiré de De Bêche. Le dessus est enrichi
d'une grande miniature à la gouache, représentant une fête orientale,
attribuée à Leprince. Travail de style Louis XV, ayant été exécuté par
Lippmann.

83 — MAGNIFIQUE CONSOLE formant *jardinière* en bois finement sculpté et
doré, élevée sur quatre pieds, avec ornements d'entrejambes ; elle
offre sur la façade un médaillon : allégorie à l'Amour couronné de
fleurs, dans un encadrement à nœuds de rubans et avec guirlandes de
fleurs d'une finesse remarquable comme sculpture, se détachant tout
autour et se rattachant par des nœuds de rubans aux pieds en forme
de consoles enguirlandés de lauriers se terminant en volute feuil-
lagée.
 Le bandeau présente une suite d'arabesques ; le dessus élégamment
cintré, une suite de canaux avec gerbes de feuillages posant sur une
moulure à feuilles d'acanthe.
 Cette console-jardinière, de l'époque Louis XVI, a été redorée aux
différents tons d'or.

84 — TRÈS ÉLÉGANTE JARDINIÈRE à quatre faces en bois finement sculpté ;
fond rechampi de rose avec ornements se détachant en bas-reliefs ou
en ronde bosse rehaussés d'or de différents tons.
 Elle est ornée aux angles de têtes de bélier, tout autour du bandeau :
d'arabesques de roses se rattachant à un cœur d'acanthe ; la gorge à
cannelures et chutes de fleurs ; le pied ajouré avec médaillons à
soleils et garnis de draperies. Style Louis XVI. Travail de *Bellenot*.

85-86 — DEUX BELLES CONSOLES en bois de violette ciré, ornées de mou-
lures de cuivre, d'encadrements, de rosaces et de torsades en bronze
doré ; dessus et tablettes d'entrejambes en marbre brèche d'Alep.
Style Louis XVI. Travail de *Henry Dasson*.

87-88 — DEUX TABLES A JEU, même style. Travail de *Henry Dasson*.

89 — PETIT GUÉRIDON-DESSERTE en bois de luxe et bronze doré, piétement
à branche de bambou ; dessus en marbre brocatelle d'Espagne. Style
Louis XVI. Travail de *Henry Dasson*.

90 — BELLE TABLE A JEU en bois d'acajou satiné, richement garnie de
bronzes ciselés et dorés ; frise à arabesques, moulures enrubannées,
appliques à fruits et feuillages ; se développant à charnière avec
tiroir mobile à l'intérieur. Style Louis XVI. Travail de *Henry Dasson*.

91 — TRÈS JOLIE PETITE TABLE RECTANGULAIRE en bois rose et des îles,
avec médaillons sur chaque face, en ancienne laque fine fond noir, à
rehauts d'or ; dessins paysage chinois avec figures ; garnie de bronzes
finement ciselés et dorés ; tablettes d'entrejambes entourée d'une dra-
perie en bronze ; dessus en marbre brèche d'Alep, ton grenat (très
rare). Style Louis XVI. Travail de *Henry Dasson*.

92 — CASIER A MUSIQUE en palissandre, supporté par des colonnettes can-
nelées, partie inférieure à tablettes, le haut dessinant sur chaque
profil une lyre ornée de mascarons, de couronnes, de rosaces, de
volutes en bronze ciselé et doré. Style Louis XVI. Travail de *Henry
Dasson*.

93 — JOLIE PETITE TABLE de forme Louis XV en bois de palissandre ciré ;
dessus avec trophée de musique en marqueterie de bois. Tablette
d'entrejambes entourée d'un treillage, piètement très délicat encadré
d'une moulure, et orné d'appliques et de sabots à rocailles en bronze
ciselé et doré. Travail de *Henry Dasson*.

94 — TRÈS JOLI PETIT SECRÉTAIRE forme dite rococo, en bois de palis-
sandre et de violette, orné de marqueterie de bois naturel teinté :
vases et corbeilles de fleurs.

Les contours gracieux du meuble sont richement garnis de bronzes
ciselés et dorés, rocailles, palmiers et coquilles ; il s'ouvre dans le bas
à un battant, à hauteur d'appui il se rabat ; l'intérieur est garni de
trois tiroirs, et le haut également avec un tiroir. Style Louis XV. Tra-
vail de *Henry Dasson*.

95 — AMEUBLEMENT DE SALON LOUIS XVI en bois sculpté et doré, couvert
de soierie brochée, composé d'un canapé, quatre fauteuils et quatre
chaises.

96 — LIT DE REPOS LOUIS XV, en bois sculpté rechampi de vert, et
rehaussé d'or, foncé de canne avec matelas, traversin et coussins de
soierie ancienne fond mauve, brochée au cannetillé à fleurs et orne-
ments.

97 — Petite banquette en chêne sculpté avec piètement à croisillons ; dessus en tapisserie de Bruxelles, représentant des chiens et un perroquet, des fruits et des feuillages ; entourée de peluche, garnie de franges. Époque Louis XIV.

98 — Chaise de toilette en bois sculpté et laqué vert, rehaussé d'or et de peintures : fleurs et ornements ; dessus et dossier en étoffe ancienne, fond gris argent à bouquets de fleurs. Style Louis XV.

99 — Fauteuil crapaud en bois sculpté et doré, dessin à tores de lauriers, feuillages et couronnes de fleurs, foncé de canne dorée. Style Louis XVI. De *Henry Dasson*.

100 — Chaise Renaissance en peluche réséda ; dessus et dossier en ancienne broderie représentant un ange, une couronne et des arabesques, sur fond de velours bleu.

101 — Magnifique meuble, forme commode ou dressoir, s'ouvrant à un grand battant sur la façade et à deux portes cintrées sur les côtés, en bois d'acajou satiné très richement orné de bronzes ciselés et dorés, représentant sur le devant un groupe de colombes sur un trophée de carquois, de torche, de flèche et de branches fleuries au milieu d'une couronne de roses, de marguerites et de primevères. Les montants représentent des trophées enguirlandés de fleurs suspendues à des nœuds de rubans. Au milieu des portes de côté se détachent de grosses rosaces à feuilles d'acanthe et fruits. Le bandeau, s'ouvrant à tiroirs, est orné de guirlandes de fleurs se ralliant à deux chapiteaux couronnant les montants. Les encadrements des portes et les saillies du meuble, qui est supporté par quatre grosses griffes de lions, sont formés de moulures et de frises à feuilles d'acanthe. Le dessus en marbre blanc, suivant les contours du meuble, pose sur une forte moulure à godrons en bronze doré.

Reproduction exacte du meuble de salle à manger de la reine Marie-Antoinette, placé dans les galeries du Louvre. Travail de *Henry Dasson*.

102 — Beau mobilier de salon en bois de noyer sculpté, dessin à la rose et cannelures contournées, couvert en tapisserie d'Aubusson du temps de Louis XVI.

Il se compose de :

1° Un grand canapé dit *gondole* offrant au dossier de nombreu

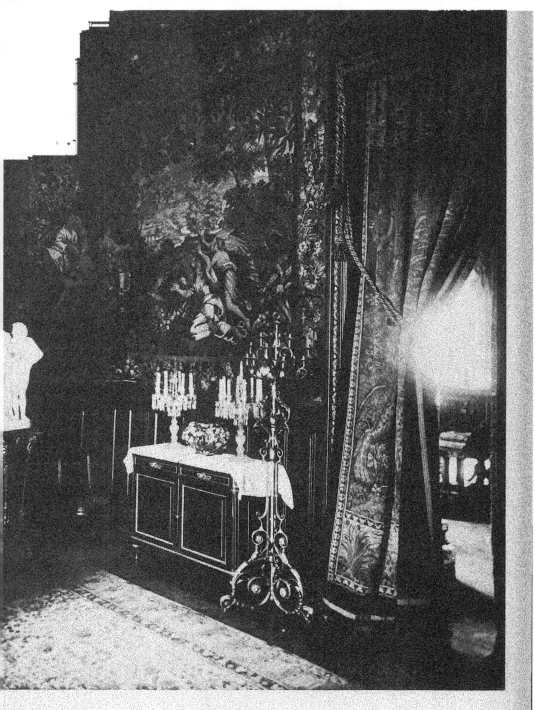

oiseaux de toute espèce animant un riant paysage, encadrement de draperies rouges, à franges jaune d'or relevées par des glands avec bordure à guirlandes de fleurs; dans le bas se dessinent d'élégants rinceaux fleuris. Le dessus à coussin représente une chasse au sanglier, avec encadrement et joues à draperies et guirlandes de fleurs.

2° Une belle bergère avec coussin dite à gondole, côtés à joues.

3° Six fauteuils, dossiers à médaillons offrant des scènes à oiseaux sur fond de paysages avec draperies et fleurs, sur les sièges des allégories aux fables de La Fontaine. Ensemble intéressant.

103 — Très bel ameublement de salle a manger en acajou ciré richement orné de bronzes ciselés et dorés de style Louis XVI. Travail de *Henry Dasson.*

Il se compose de :

Une grande table ovale avec piètement à quatre consoles accouplées, ornées de saillies et de cannelures de cuivre, et entourées d'une forte moulure à feuilles d'acanthe. Le bandeau de la table est garni d'une moulure bambou enrubanné également en bronze doré.

Douze chaises à pieds cannelés avec moulures de cuivre; dessus foncé de canne, dossiers à colonnettes et fonds sculptés à jour.

Deux buffets à hauteur d'appui s'ouvrant chacun à deux battants avec rangée de tiroirs ornés de moulures et d'appliques de serrures en bronze ciselé et doré, de cannelures et de biseaux en cuivre poli; dessus en marbre brèche de Sicile suivant les contours du meuble.

Deux dessertes ornées de cannelures, d'encadrements et d'appliques de serrures en bronze poli et doré, avec deux tablettes et dessus en marbre brèche de Sicile suivant les contours du meuble.

104 — Guéridon-desserte en acajou, garni et cannelé de cuivre; dessus en marbre blanc avec galerie. Style Louis XVI. Travail de *Bellenot.*

105 — Grande et belle bibliothèque à trois portes pleines dans le bas et trois portes garnies de glaces dans le haut, en bois d'acajou avec colonnes cannelées, sur les côtés garni d'encadrements et de moulures en cuivre poli et bronze doré. Style Louis XVI. Travail de *Henry Dasson.*

106 — Très beau bureau de milieu, forme ministre, en bois d'acajou richement garni de bronzes ciselés et dorés; dessus en marbre bleu turquin entouré d'une balustrade. Style Louis XVI. Travail de *Henry Dasson.*

107 — TRÈS BEL AMEUBLEMENT DE CHAMBRE A COUCHER tout en peluche roùge, ornée d'applications, de broderies anciennes d'argent et de soie ; dessin à corbeilles de fleurs à ornements et rinceaux avec gerbes fleuries Louis XIV.

Il se compose :

D'un lit de milieu, deux canapés confidents, deux fauteuils carrés, une chaise longue avec ample draperie, deux décorations de croisées comprenant chacune deux rideaux et un bandeau, deux portières, cinq panneaux de tenture murale et une psyché encadrée de draperie supportée par deux esclaves accroupies en bois sculpté et rehaussé d'or par parties, une table de nuit et une table à étagère.

108 — GRANDE ARMOIRE en bois noir finement sculpté, orné de bronzes dorés, avec fronton et colonnes cannelées surmontées de panaches ; elle s'ouvre à trois battants, celui du milieu est garni d'une glace biseautée et les deux autres, à portes pleines, offrent en bas-relief des amours triomphants montés sur des autels autour desquels sont groupés des trophées de musique champêtre ; au-dessus se détachent des draperies enrubannées avec couronnes de roses ; dans le bas elle s'ouvre à trois tiroirs et l'intérieur est garni d'érable. Style Louis XVI. Travail de *Bellenot*.

109 — BEAU MEUBLE, s'ouvrant à trois portes en bois de fer avec panneau central, en bois dur des îles, représentant en bas-reliefs des personnages armés de longs bâtons en application d'ivoire et burgau, dans un paysage montagneux. Travail ancien du Japon.

Le meuble est de travail moderne.

110 — GRAND ET BEAU PARAVENT à quatre feuilles en bois du Tonkin, sculpté à jour et en bas-relief représentant des dragons en furie, des chauves-souris et des paysages.

111 — BEAU MEUBLE A DEUX CORPS en noyer finement sculpté. Travail de style Renaissance, de *Bellenot*.

112 — BELLE CRÉDENCE en bois sculpté avec panneaux de fond à sujets allégoriques. Travail du XVIᵉ siècle.

113 — PORTE en bois sculpté du XVIᵉ siècle, provenant du château de Blois.

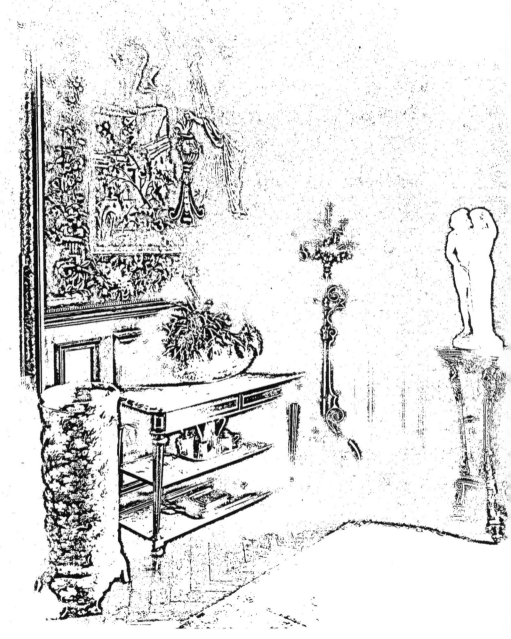

HENRY-ANDRE, S

114 — Très beau paravent, forme polyptyque à quatre volets, offrant des saints, une sainte et l'archange en peinture du xvi^e siècle sur fond d'or avec encadrements à moulures de bois et fond de velours rouge ancien de Venise. Dans le bas chaque volet est orné de blasons aux armes des Colonna en broderies d'or, d'argent et de soie de la même époque. Monture bois de noyer dans le style du temps. Revers garni en brocatelle rouge et à dessins jaunes du xvi^e siècle.

115 — Vitrine en bois sculpté d'aspect architectural. Style Renaissance.

116 — Desserte circulaire en chêne, garniture en fer, parties repercées, dessin à arabesques. Style du xvi^e siècle.

117 — Coffre de mariage ou *Cassone*, orné de peintures représentant le Christ opérant des miracles et la Mise au tombeau, des ornementations à rehauts d'or sur fond rouge rubis avec écussons sur les côtés. xvi^e siècle.

118 — Meuble a deux corps formant secrétaire en bois sculpté, décor à dessin raphaélesque. Travail vénitien dans le goût de la Renaissance.

119 — Deux tabourets-supports, forme barils ajourés en bois de fer sculpté, incrusté de burgau; dessus en marbre. Travail du Tonkin.

120-121 — Deux braseros en cuivre jaune, montures en bois ornées d'appliques de cuivre. Époque Louis XIII. Travail espagnol.

122 — Support carré en bois des îles incrusté de burgau; dessus de marbre. Travail du Tonkin.

123-124 — Deux guéridons en bois dur sculpté à jour, avec piètement à oiseaux. Travail indien.

125 — Fauteuil en bois de fer incrusté de burgau; dessus et dossier garnis de marbre. Travail du Tonkin.

126 — Support en bois noir, à tête d'éléphant; dessus en marbre rose. Style chinois.

127 — Brasero en cuivre; monture en bois ornée de cuivre. Époque Louis XIII.

128 — Petite étagère d'applique en noyer sculpté, ornée de galerie de cuivre fond de glace.

129 — Petite étagère-estrade en trois parties. Style chinois très finement sculpté. Travail de Henry Dasson.

CHAISES A PORTEURS, TRAINEAU

130 — Très belle chaise a porteurs du temps de Louis XV, décorée sur bois de jolis sujets mythologiques attribués à *Coypel*, avec remarquables encadrements en bois sculpté très haut-relief, dessin à rocailles fleuronnées, enroulements et coquilles tout dorés. L'intérieur garni en ancienne étoffe rouge brochée au cannetillé et au chenillé, dessin à rayures et festons de fleurs ton sur ton.

Cette chaise à porteurs est une des plus belles connues et des plus intéressantes par son ordonnance.

131 — Belle chaise a porteurs du temps de Louis XV, décorée sur ses quatre faces de peintures allégoriques à l'hyménée sur fond d'or, encadrées de guirlandes de fleurs, de rinceaux et d'ornements.

L'intérieur est garni en ancien velours rouge frappé, dessin à fleurs ton sur ton.

132 — Petit traineau d'enfant en bois sculpté, avec médaillon et ornements rehaussés d'or et figurines d'anges se détachant au-dessus du dossier.

Intérieur garni en velours de Gênes, fond argent, à dessins rouges. Époque Louis XIII.

BOISERIE, BOIS SCULPTÉS

133 — BOISERIES DE SALON RÉGENCE fond gris rechampi de blanc avec ornements à rocailles et chutes de fleurs, et encadrements rehaussés d'or.

Composées de :

Un trumeau avec glace, encadré de palmiers fleuris, couronné par un médaillon ; corbeille de fruits et de fleurs.

> Larg., 1 m. 10 cent. ; haut , 3 mètres.

Deux grands panneaux, avec trophées et attributs champêtres suspendus par des nœuds de rubans appliqués.

> Larg , 1 m. 38 cent.; haut., 3 mètres.

Un autre analogue.

> Larg., 1 m. 45 cent.; haut., 3 mètres.

Un fronton avec grand écusson rocaille, gerbes de fleurs, de lauriers, parties prises en plein bois, parties appliquées.

> Larg., 2 m. 38 cent. ; haut., 1 m. 18 cent.

Deux panneaux.

> Larg., 68 cent.; haut., 3 mètres.

Deux panneaux.

> Larg., 57 m. ; haut., 3 mètres.

Trois panneaux étroits d'entredeux.

> Larg., 35 cent.

Deux panneaux cintrés.

> Larg., 35 cent.

Une porte à doubles battants à double face.

> Par battant : larg., 35 cent.
> Haut., 2 m. 20 cent.

Une porte à doubles battants à double face.

> Par battant : larg., 70 cent.
> Haut., 2 m. 20 cent.

Une porte à doubles battants à une face.

> Par battant : larg., 72 cent.

Cimaises, corniches, chambranles, etc.

134 — Deux dessus de porte bois sculpté et doré ; dessus à grands orne-
ments. Louis XIII.

135 — Diverses pièces de bois sculpté : frises et ornements.

136 — Grand cadre en bois sculpté, à feuilles de chêne, fond rechampi
de blanc et rehaussé d'or. Louis XIII.

137 — Deux statues d'anges en bois sculpté et doré. Époque Louis XIV.

138 — Bas-reliefs. Accouplement de têtes de chérubins.

139 — Deux bas-reliefs. Têtes de chérubins en bois sculpté et doré.
Époque Louis XIV.

BRONZES D'AMEUBLEMENT

140 — Paire de très beaux bras d'applique à cinq lumières, en bronze
finement ciselé et doré, avec médaillons à fond gros bleu au chiffre
de la reine Marie-Antoinette, enchâssés dans des guirlandes de lauriers
et soutenus par des nœuds de rubans, couronnés par un soleil (la
fleur réservée jadis au mobilier royal).

Ces appliques proviennent de la vente de la comtesse Le Hon et
avaient été autrefois exécutées d'après les modèles de celles du Petit-
Trianon.

Haut., 77 cent.

141 — Paire de grands et beaux candélabres à dix lumières, en bronze
finement ciselé et doré ; modèle des plus élégants, à cariatides de
boucs se dessinant autour d'un vase enguirlandé de lauriers suppor-
tant des ornements couverts de jetées de roses et reliés par des
guirlandes de fleurs. Le bouquet est formé de rinceaux feuillagés.

Le soubassement est à console, avec guirlandes de fleurs et de
fruits rattachées à ces rosaces.

Travail de style Louis XVI, de la maison *Barbedienne*.

Haut., 96 cent.

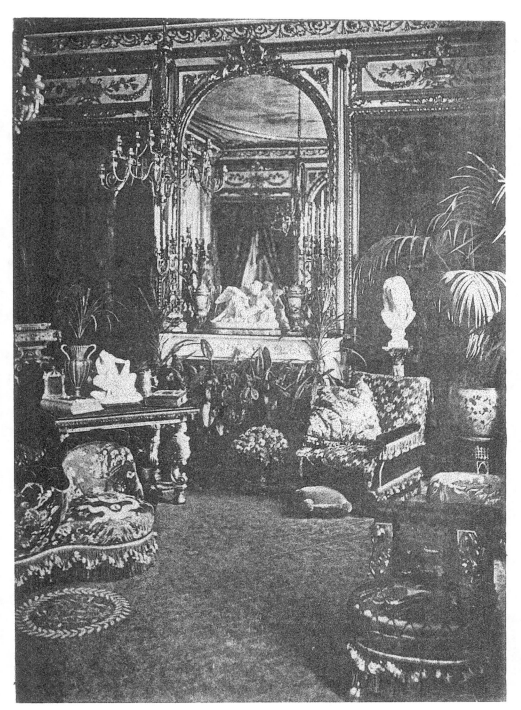

142-143 — DEUX JOLIS LUSTRES en bronze ciselé et doré, à vingt-quatre lumières, dé même modèle que les candélabres précédents. Style Louis XVI. Travail de la maison *Barbedienne*.

144-145 — DEUX PAIRES DE BRAS D'APPLIQUE à huit lumières chaque, en bronze ciselé et doré, même modèle. Travail de la maison *Barbedienne*.

146 — TRÈS GRANDE ET BELLE APPLIQUE à neuf lumières, en bronze doré, forme de demi-lustre, richement garnie de cristaux, dessin à guirlandes, fleurs et pendeloques, avec couronnement à baldaquin surmonté d'une fleur de lis. Style Louis XIV.

Haut., 1 mètre.

147 — PAIRE D'APPLIQUES à trois lumières, en bronze doré, ornées de couronnes, de guirlandes, de pendeloques et de fleurs en cristal taillé. Style Louis XIV.

Haut., 40 cent.

148 — PETITE VITRINE de style gothique, à quatre faces, garnie de glaces et montée en bronze doré.

149 — LUSTRE à douze lumières, modèle à rinceaux feuillagés en bronze. Style Louis XVI.

150 — PENDULE, forme dite à cage, en bronze poli, garnie de glaces biseautées sur les quatre faces, mouvement à cadran multiple, indiquant les phases de la lune et du soleil, les mois, les jours, les quantièmes, les heures et les secondes.

Haut., 44 cent.

151 — PAIRE DE BEAUX FLAMBEAUX LOUIS XVI en bronze doré à colonnes cannelées enguirlandées de lauriers.

Haut., 30 cent.

152 — PAIRE DE CHENETS en bronze doré, modèle balustrade avec vases enguirlandés de lauriers. Style Louis XVI. Travail de la maison Marquis.

153 — Pendule a cage en bronze ciselé et doré, garnie de glaces biseau-
tées. Style Louis XVI. Travail de la maison Marquis.

154 — Paire de candélabres à quatre lumières, en bronze doré, modèle
à pieds de bouc et rinceaux. Style Louis XVI.

155 — Paire de chenets en bronze doré, modèle balustrade avec urnes
enguirlandées de lauriers. Style Louis XVI.

156 — Paire de chenets en bronze doré, représentant des Amours assis
sur des balustrades enguirlandées de lauriers et surmontées de vases.
Style Louis XVI.

157 — Aquarium forme sphérique, monté en bronze fumé et frotté dans le
goût chinois, enveloppé de branches de bambou sur lesquelles s'ap-
puient quantité de grandes et de petites tortues; posant sur un gué-
ridon tout en bronze orné de dragons se cramponnant à un groupe de
bambous et supporté par trois têtes d'éléphant finement ciselées et
gravées. Avec socle en marbre rouge griotte. Travail de la maison
Barbedienne.

<div align="right">Haut., 1 m. 60 cent.; diam., 60 cent.</div>

158 — Deux grands et beaux lampadaires formés par des amours debout,
en bronze, exécutés par *Henry Dasson*, d'après Bouchardon.

<div align="right">Haut , 2 m. 10 cent.
Avec socles : haut., 2 m. 98 cent.</div>

159 — Très beau lustre en bronze doré, à quarante lumières, de Bar-
bedienne.

BRONZES DE L'EXTRÊME-ORIENT

160 — GRANDE STATUE ÉQUESTRE en bronze ancien du Japon, patine verte, représentant un guerrier en armure avec casque couronné par un dragon, tenant une lance de la main gauche, monté sur un cheval richement caparaçonné.

Pièce des plus rares et des plus précieuses, montée sur un socle en bois noir avec panneau en peluche mordorée, ornée de broderies à fleurs, dragons et chauve-souris.

Statue équestre: haut., 1 m. 47 cent.; larg., 1 mètre.
Avec socle : haut., 2 m. 17 cent.

161 — BELLE STATUE ÉQUESTRE en bronze ancien du Japon, patine brune, représentant un guerrier en riche costume, armé d'une lance, monté sur un cheval avec harnachement au dragon.

Posée sur un socle analogue au précédent.

Statue : haut., 1 m. 15 cent ; larg., 90 cent.
Avec socle : haut., 1 m. 85 cent.

162 — IBIS grandeur nature en bronze du Japon.

Haut., 1 m. 91 cent.

163 — PAON en bronze du Japon, formant brûle-parfums, posé sur socle en laque de Pékin.

Hauteur totale, 1 mètre.

164 — PETIT BRULE-PARFUMS en bronze ciselé et repercé, supporté par trois têtes d'éléphants richement harnachés, enrichi de pierreries. Travail ancien du Japon.

165 — VASE à gorge quadrilobé, porté par trois têtes d'éléphants en bronze ancien du Japon.

166 — VASE en bronze patiné du Japon, offrant sur chaque face des médaillons à tortues.

167 — VASE en bronze ancien de Chine, décor en bas-relief; oiseaux et ornements.

ÉMAUX CLOISONNÉS

168 — Dᴇᴜx ᴛʀᴇ̀s ɢʀᴀɴᴅᴇs ᴇᴛ ᴍᴀɢɴɪꜰɪQᴜᴇs ᴠᴀsQᴜᴇs rondes en ancien émail cloisonné de la Chine, décor fond bleu turquoise à fleurs, dragons, chauve-souris, entrelacs avec médaillons, représentant des paysages animés d'oiseaux; dessin en polychrome sur fond gros bleu et bleu pâle.

Le bas et le haut sont ornés de frises à lambrequins à fond violet et fond rouge, rehaussés de dessins de tons variés.

Par leur conservation, leur dimension et l'harmonie du décor, ces vasques méritent d'être signalées : elles avaient été rapportées du Palais d'Été, lors de l'expédition de Chine.

Elles posent sur des supports en bambou.

> Vasques : haut., 56 cent.; diam., 75 cent.
> Avec support : haut., 1 m. 25 cent.

169 — Tʀᴇ̀s ʙᴇᴀᴜ ᴇᴛ ɢʀᴀɴᴅ ʙʀᴜʟᴇ-ᴘᴀʀꜰᴜᴍs en ancien émail cloisonné de Chine forme cylindrique, à large bordure plate et débordante, supporté par trois têtes chimériques, décor fond bleu turquoise à arabesques de fleurs et polychrome. Couronné par un couvercle très élevé et en forme de dôme, tout en cuivre, repercé à jour et doré, offrant au pourtour des grecques combinées, et dessus des dragons en furie au milieu de nuages; il se termine par une boule finement repercée, sur laquelle se dessine le dragon impérial.

Pièce intéressante, provenant du Palais d'Été, et rapportée lors de l'expédition de Chine.

Il pose sur un socle en bois de fer sculpté.

> Hauteur totale, 1 mètre; diam., 70 cent.

170 — Pᴀɪʀᴇ ᴅᴇ ᴠᴀsᴇs forme bouteilles, à panse mi-sphérique, en émail cloisonné de Chine, décor à rosaces, objets d'ameublement, insectes et entrelacs en couleur sur fond bleu turquoise.

> Haut., 55 cent.

171 — Jᴀʀᴅɪɴɪᴇ̀ʀᴇ forme dite cul-de-poule, en ancien émail cloisonné de Chine fond bleu turquoise, avec bouquets de fleurs et papillons en couleur, bordure à lambrequins.

Elle est élevée sur un support en bambou.

> Haut., 40 cent.; diam. 52 cent.
> Avec support : haut., 1 mètre.

172 — Grande jardinière forme ovale surbaissée et cintrée, en émail cloisonné de Chine, décor à paysages et fleurs avec bordure à lambrequins; le tout de couleurs variées sur fond bleu turquoise.

Long., 70 cent.; larg., 35 cent.; haut., 28 cent.

173 — Paire de vases forme bouteilles en ancien émail cloisonné de Chine, décorés d'objets d'ameublement, de jardinières et de papillons; dessin très fin en couleur sur fond jaune d'or, d'une délicatesse rare comme travail de cloisonné.

Haut., 55 cent.

174 — Jardinière forme ovale en émail cloisonné de Chine, fond bleu turquoise, avec branchages fleuris, papillons et lambrequins en couleur; monture en bronze ciselé partie doré au ton mat, partie fumé dans le goût chinois. Travail de la maison *Barbedienne*.

Haut., 47 cent.; larg., 45 cent.

175 — Paire de belles lampes en émail cloisonné de Chine, fond blanc à grandes fleurs sur fond rouge et fond bleu turquoise, anses à tête d'éléphant avec anneaux mobiles; montures en bronze doré, style Louis XVI, de *Bellenot*, système Carcel de Gagneau.

Haut., 60 cent.

176 — Joli petit lustre à huit lumières en ancien émail cloisonné de Chine, fond bleu turquoise, monture en bronze fumé et frotté, formant pagode à trois étages et jardinière au milieu, ornée d'anneaux et de papillons perchés sur les galeries. Travail de la maison *Barbedienne*.

FERRONNERIE

177-178 — Quatre grandes torchères à douze lumières **en fer forgé,** modèle élégant. Style Renaissance. Travail de *Bergue.* Préparées pour l'éclairage à bougie ou à gaz.

<div align="right">Haut. 2 m. 25 cent.</div>

179 — Paire de landiers avec traverse, pelle et pincettes en fer forgé. Style Renaissance. Travail de *Bergue.*

<div align="right">Haut., 1 m. 15 cent.</div>

180 — Deux jolis lustres à huit lumières **en fer forgé, modèle des plus élégants, à branches fleuries.** Style xvi^e siècle. Travail de *Bergue.*

<div align="right">Haut., 2 mètres.</div>

181 — Devant de feu en fer forgé. Style Renaissance. Travail de *Bergue.*

<div align="right">Haut., 55 cent.; long., 1 m. 95 cent.</div>

182 — Paire de jolis chenets en fer forgé et découpés à jour, ornés de chaînettes. xvi^e siècle.

<div align="right">Haut., 80 cent.</div>

183 — Fontaine avec bassin en cuivre rouge avec armatures à potence et support **en fer forgé,** rehaussé de dorure par parties. Joli travail. Style Louis XIII.

184 — Grande garniture de foyer en fer forgé, formée de deux grands landiers flanqués de potences avec supports aux extrémités et auxquelles sont suspendues deux chaînes crémaillères.

Les landiers sont ralliés en haut par une galerie à ornements, d'un dessin très délicat à jour. Travail de style xvi^e siècle, de la maison *Bergue.*

Accompagnée du porte-pelle avec pincettes et accessoires.

<div align="right">Haut., 1 m. 75 cent.; larg., 1 m. 55 cent.</div>

185 — Deux chenets en fer forgé. Style xvi^e siècle.

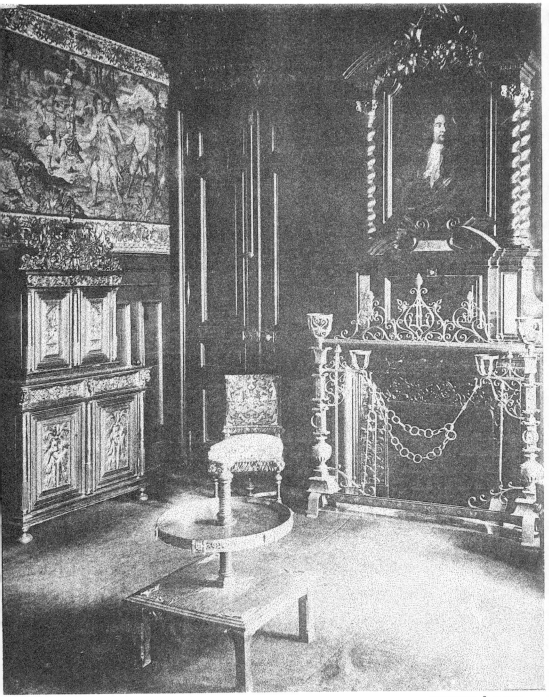

CUIVRES

186 — GRAND BRULE-PARFUMS en bronze et cuivre partie doré, partie poli, dessin à godrons, avec poignées à enroulements, couvercle dômé et cintré, partie repercée à jour. Style Louis XIV.

<div align="right">Haut., 1 mètre; larg., 60 cent.</div>

187 — LUSTRE à douze lumières en cuivre poli et repercé. Style Renaissance.

<div align="right">Haut., 80 cent.</div>

188 — DEUX JARDINIÈRES en cuivre poli à galerie ajourée, piétements à ornements feuillagés, reliés au milieu par des mascarons et se terminant par des serres d'aigle. Style Louis XIII. Travail de la maison *Bellenot.*

<div align="right">Haut., 1 m. 20 cent.</div>

BOIS SCULPTÉS

DE L'EXTRÊME-ORIENT

189 — JOLIE STATUETTE DE GUERRIER en bois finement sculpté des îles. Travail japonais.

190 — JOLI PETIT ÉCRAN en bois des îles sculpté, orné d'applications d'ivoire teinté, de laque et de burgau, avec bas-relief sur ivoire dans le bas. Travail japonais.

191 — DIVINITÉ en bois sculpté et doré, représentée debout avec tunique noire. Travail ancien de Chine.

MATIÈRES PRÉCIEUSES

192 — TRÈS BEAU GROUPE de deux vases, dont un forme aiguière porté par un oiseau, avec chimère près de l'autre vase, tous deux finement évidés, anse prise dans la masse. Travail chinois des plus délicats sur cristal de roche d'une grande pureté. Socle en bois sculpté.

193 — PRÉCIEUSE STATUETTE. Divinité assise, à tête d'éléphant en cristal de roche enrichi de roses, d'émeraudes et de rubis. Travail ancien de l'Inde.

194 — VASE en cristal de roche tout évidé à l'intérieur, forme bambou avec branchages, fleurs, oiseaux se détachant en haut-relief pris dans la masse. Travail ancien de Chine.

195 — COUPE en cristal de roche évidée et gravée avec pied, en même matière; monture argent doré, ornée de turquoises. Travail européen. XVIIᵉ siècle.

196 — GROUPE ÉQUESTRE en pierre de lard : Guerrier à cheval, socle en bois sculpté. Travail chinois.

197 — STATUETTE de personnage drapé, en cristal de roche, sur socle en bois sculpté. Travail chinois.

198 — BOUGEOIR en cristal de roche gravé, supporté par le cheval Pégase, avec anses à monture en argent doré et émaillé dans le goût de la Renaissance. Travail européen.

199 — GROUPE DE CHINOIS ET CHINOISES en jade blanc finement sculpté, sur socle en bois sculpté. Travail ancien.

200 — GROUPE en jade blanc, représentant des singes s'accrochant aux branchages d'une gourde, sculpture fine et à jour. Travail chinois et ancien. Sur socle en bois sculpté.

201 — ENCRIER forme chimère en cristal de roche, tout évidé à l'intérieur. Travail chinois. Sur socle en bois sculpté.

202 — Jolie petite coupe en prisme d'améthyste, forme rose ; intérieur évidé, sur socle en bois teinté vert. Travail ancien de Chine.

203 — Petite cassolette ronde en cristal de roche finement évidée, ornée de sculptures à godrons avec couvercle, ornée de turquoises. Travail européen et ancien.

204 — Figurine en jade blanc : Divinité debout tenant son sceptre à la main. Socle en bois sculpté. Travail ancien de Chine.

205 — Trois flacons à tabac, ornés de sculptures en bas-reliefs. Travail chinois en agate et en verre.

206 — Deux socles forme fûts de colonnes en porphyre oriental, garnis de bronze. Style Louis XVI.

207 — Deux colonnettes formant socle, en porphyre oriental, garnies de bronze. Style Louis XVI.

208 — Coupe en pierre de lard, teinte albâtre oriental, ornée de fleurs et de branchages, avec socle en bois sculpté. Travail ancien et chinois.

209 — Coupe à sacrifice en bois pétrifié, sculpté à jour et en bas-reliefs ; dessins : Paysage avec figures. Travail ancien de Chine.

210 — Petite coupe en cristal de roche, forme ovale ; monture argent émaillée. Style XVIe siècle. Travail européen.

211 — Cachet en cristal de roche, formé par une chimère sur un bloc carré. Travail chinois.

212 — Groupe de deux petits chats en jade blanc. Travail chinois.

213 — Coupe en agate jaspée, finement évidée, forme ovale ; monture en argent émaillée, à figure de tritons et de chérubins, enrichie de pierreries. Style XVIe siècle. Travail européen.

214 — Joli porte-bouquet forme fleur, finement sculpté et évidé à l'intérieur, sculpture sur agate orientale. Travail ancien de Chine avec socle en bois sculpté.

IVOIRES

215 — TRÈS BEAU GROUPE représentant quinze petits acrobates faisant toute espèce de tours, se livrant à divers jeux sur un éléphant richement caparaçonné, orné d'incrustations. Travail ancien du Japon.
Pièce rare.

216 — GROUPE DE TROIS FIGURES de pêcheurs, en ivoire, sur un terrassement en bois sculpté. Travail très fin du Japon.

217 — FIGURINE DE FEMME debout, enveloppée dans un manteau et encapuchonnée, portant une corbeille remplie de poissons. Travail japonais.

218-319 — TRENTE-HUIT PETITS GROUPES ET FIGURINES, sujets variés finement sculptés. Travail ancien du Japon.

220 — PAIRE DE TRÈS BELLES LAMPES formées de vases cylindriques en ivoire, décorés de scènes guerrières et de paysages en laque fine or aventuriné avec applications d'ivoire et de burgau. Travail japonais.
Monture en bronze ciselé et doré à têtes d'éléphants, lambrequins, et anses à têtes chimériques. Travail de *Barbedienne*. Système carcel de Gagneau.

> Haut., 50 cent.

221 — PAIRE DE JOLIES LAMPES formées de vases cylindriques, décorées de paysages avec oiseaux et fleurs, en laque fine avec incrustations de burgau et d'ivoire teinté. Travail japonais.
Monture en bronze repercé et doré de *Barbedienne*. Système carcel de Gagneau.

> Haut., 47 cent.

222 — GROUPE de deux figures : Joueuse de mandoline et Squelette. Travail japonais.

223-224 — NEUF PIÈCES en bois finement sculpté teinté. Travail ancien du Japon.

225-226 — Deux jolis petits brule-parfums minuscules en bronze finement ciselé et repercé, et émail cloisonné de Chine. Travail ancien.

227 — Petit triptyque d'aspect architectural, représentant le Jugement de Salomon, finement sculpté, en bas-relief et partie teintée.

228 — Deux bas-reliefs sur ivoire, parties teintées, représentant Louis XIV et Marie-Thérèse.

PERLES, OBJETS DE VITRINE

229 — DEUX TRÈS BELLES PERLES blanches forme poires, pesant environ 50 grains.

230 — TRÈS JOLIE PETITE TASSE en porcelaine fond rose, décor à arabesques d'or, avec porte-tasse dit zaff, tout en or émaillé et repercé, dessins à fleurs, fruits et feuillages, enrichi de diamants. '

231 — TRÈS JOLI NÉCESSAIRE DE DAME monté à charnières, en jaspe sanguin, couvert de rocailles sujets mythologiques et d'amour, en or repoussé et repercé; monture à cage et ustensiles en or, griffe enrichie de roses, d'émeraudes et de rubis. Travail du temps de Louis XV.

232 — PETIT FLACON DOUBLE en ancienne porcelaine de Mennecy, représentant une jeune fille avec un chien à ses côtés; monture or.

233 — DEUX PETITS GROUPES d'enfants et chimères en ancien blanc de Chine.

234 — BOITE en or émaillé bleu enrichi de marcassites. Louis XVI.

235 — CINQ PETITES FIGURINES en ancienne porcelaine de Saxe, sujets divers : Vénus, Marquis et Marquise.

236 — PETITE CASSOLETTE en or émaillé fond vert, dessin fleurs et rocailles.

237 — JOLIE CLEF en fer, finement ciselée et repercée, dessin à ornements, arabesques et couronnes. XVIᵉ siècle.

ARGENTERIE

238 — MAGNIFIQUE SERVICE DE TABLE en argent niellé, dessin dans le goût chinois absolument différent sur chaque objet. Travail de la maison *Boucheron.*

Il se compose, pour le premier service, de trente-six fourchettes, vingt-quatre cuillères à potage et trente-six couteaux à manches de nacre finement gravée, montés en argent niellé ; une louche, quatre cuillères à sauces, une pince à asperges, douze fourchettes à melon, quatre pièces à hors-d'œuvre, un couvert à salade, un service à poisson, un couvert à découper, douze fourchettes à huitres, douze cuillères à œufs,- six brochettes à poisson, deux bouts de table avec versoirs à sel, deux pots à moutarde avec leurs cuillères, quatre pelles à sel.

Pour le second service, de dix-huit couteaux à fruits, à lames d'argent, et de dix-huit autres à fromage, à lames d'acier, ornés de dessins gravés, dont les montures des manches sont rehaussées d'émaux ; deux couteaux à servir le fromage, douze cuillères à glace, une pelle à glace, quatre cuillères à compote, une pelle à fraises, douze cuillères à fruits, douze autres à café, un plateau et une brosse à miettes.

239 — TRÈS BEAU SERVICE A CAFÉ TURC, en argent finement gravé, niellé et rehaussé d'émail, composé d'une cafetière à long manche, avec couvercle surmonté d'une chimère, un sucrier avec anse à branchage, intérieur doré, un cendrier forme cornet et SIX ZAFF, tout en émail, avec bol en porcelaine de Chine, sur un plateau à étagère encerclé de bambou. Travail très fin de *Boucheron,* à Paris.

240 — TRÈS BEAU SERVICE DE FUMEUR en argent finement ciselé, gravé et repercé, parties émaillées et cloisonnées. Travail de style chinois, exécuté par la maison *Boucheron.*

241 — COURONNE DE VIERGE en argent, enrichie de pierreries. Époque Louis XIV. Travail espagnol.

242 — TRÈS BEAU NARGHILÉ formé d'un récipient en fer niellé d'or et d'argent, dessin très délicat à médaillons, bouquets de fleurs et guirlandes ; surmonté d'un croissant représentant une demi-lune éclairant

la boule du monde en spath fluor, bleu turquoise, avec bande en argent gravé offrant des médaillons allégoriques aux douze signes du Zodiaque. Sur la boule du monde s'élève une statue de femme en argent repoussé, œuvre attribuée à *Cordier*, tenant une torchère également en argent ciselé pour contenir le tabac; avec tuyau enrichi d'un chibouk monté en filigrane d'argent et anneau tout en roses.

Haut., 90 cent.

243 — RELIQUAIRE forme tourelle en filigrane d'argent. Époque Louis XIII.

244 — DOUZE PETITS GROUPES, allégories des signes du Zodiaque. Travail japonais en argent.

245 — PETIT VASE en argent gravé et repoussé avec pierreries. Époque Louis XIV.

246 — PETITE CASSOLETTE en argent forme tortue.

247 — DEUX PETITS PORTE-BOUQUETS en argent, ajourés et gravés.

248 — PETIT MOULIN en filigrane d'argent.

249 — PORTE-BOUQUET forme cylindrique en argent martelé et ciselé. Travail dans le goût japonais de *Tiffany*.

PORCELAINES EUROPÉENNES

250 — DEUX JOLIS CANDÉLABRES à deux lumières, formés par des figures allégoriques du Printemps et de l'Automne en ancienne porcelaine de Saxe, posées sur des terrassements à grandes rocailles et abritées sous des bosquets, avec arbres à feuillages et branchages, en bronze doré, richement garnis de fleurs de toute espèce en vieux Sèvres pâte tendre.

251 — PAIRE DE JOLIES CASSOLETTES en gros bleu de Sèvres; monture en bronze ciselé et doré de style Louis XVI. Travail de *Henry Dasson.*

<div align="right">Haut., 34 cent</div>

252 — DEUX BUSTES en biscuit de Sèvres : Louis XVI et Marie-Antoinette, sur socles gros bleu à filets d'or.

<div align="right">Haut., 30 cent.</div>

253 — TRÈS BEAU SERVICE A DESSERT en porcelaine de Paris, décoré par *Robert*, fourni par *Lerosey*, composé de trente assiettes, six coupes, un sucrier et douze tasses à café avec soucoupes; chaque pièce représente par son décor des sujets mythologiques, nymphes ou déesses, inspirés de Boucher, sur fond d'or rehaussé d'arabesques fleuries se rattachant à des brûle-parfums, avec chiffre L. L. enlacés, surmontés d'une couronne.

254 — BEAU SERVICE A DESSERT en pâte tendre de *Minton*, composé de douze assiettes, quatre coupes et un sucrier forme originale, décor à feuillages et fleurs en laque d'or dé différents tons sur fond teint ivoire.

255 — PAIRE DE VASES avec couvercle forme Louis XVI, en pâte tendre, fond gros bleu, de Sèvres, décor à médaillons représentant d'un côté *la Toilette de Vénus* et *Vénus sur la mer portée par les tritons;* de l'autre côté, des bouquets de fleurs et de fruits, le tout rehaussé d'or.

256 — DEUX FIGURINES de femme chasseresse en costume Louis XV sous des bosquets, en porcelaine de Saxe, décor à fleurs et rocailles en relief.

257 — GROUPE en vieux Saxe : Jeune Paysan jouant avec des chiens, sur socle à rocailles rehaussé d'or. Époque Louis XV.

258 — FIGURINE en vieux Saxe : Joueur de cornemuse.

259 — DEUX PETITS SEAUX en vieux Sèvres, pâte tendre, décor à bouquets de fleurs.

260 — JOLI GROUPE de trois figures : les Musiciens, Louis XVI ; en biscuit, pâte tendre, de Villeroy.

261 — DEUX FIGURINES en biscuit, pâte tendre, allégories de l'Automne : Buveur et Vendangeuse.

262 — DEUX TASSES en ancienne porcelaine de Capo-di-Monte, décor en relief représentant le Triomphe des Dieux et des Déesses.

263 — TASSE TREMBLEUSE avec soucoupe à galerie de vieux Vienne, décor à fleurs.

264 — CHOCOLATIÈRE en vieux Cronenburg, décor à fleurs en violet sur fond truité.

265 — DEUX OISEAUX en porcelaine d'Allemagne.

266 — GROUPE allégorique de l'Automne : figurine de femme assise près d'une aiguière enguirlandée de vignes en ancien blanc de Franckenthal.

267 — THÉIÈRE de Wedgwood, fond bleu à sujet mythologique, couronnée par une figurine de vestale.

268 — POT A CRÈME de Wedgwood, décor à sujets mythologiques, fond bleu.

269 — THÉIÈRE de Wedgwood fond noir, décor jeux d'enfants, allégories aux saisons, avec figurine de femme sur le couvercle.

270 — DEUX TASSES avec soucoupes en Wedgwood fond noir, décor Louis XVI à guirlandes.

271 — PETIT CHEVAL harnaché en ancienne porcelaine de Vienne.

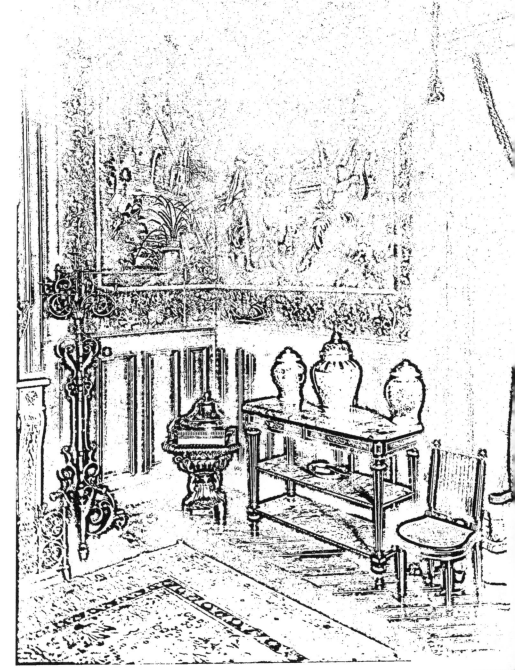

HENRY-AND

PORCELAINES

DE L'EXTRÊME-ORIENT

272 — BEAU VASE A QUATRE FACES en ancienne porcelaine de Chine, de la famille verte, décor à personnages en reliefs, paysage et légende avec frise à fleurs et rosaces; monture en bronze ciselé et doré avec pieds à tête d'éléphant.

<div align="right">Haut , 58 cent.</div>

273 — PAIRE DE VASES en ancienne porcelaine de Chine, forme allongée, décor à médaillons d'arbres et de fleurs, frises à lambrequin, fond quadrillé au trait rouge.

<div align="right">Haut., 38 cent.</div>

274 — JARDINIÈRE A QUATRE FACES en ancienne porcelaine de Chine, décor dessins à grecques en relief, lambréquins et branchages.

<div align="right">Haut., 35 cent.</div>

275 — BRULE-PARFUMS TRIPODE de Satzuma, avec couvercle couronné par un groupe équestre : Femme assise sur un éléphant, décor à figures et paysage.

<div align="right">Haut., 38 cent.</div>

276 — GRANDE ET BELLE POTICHE avec couvercle en ancienne porcelaine du Japon, décor rare à médaillon, paysage en camaïeu bleu, fond à branchages et fleurs en bleu, rouge et or.
Monture en bronze doré, gorge ajourée. Style Louis XVI.

<div align="right">Haut., 85 cent.</div>

277 — BELLE POTICHE avec couvercle en ancienne porcelaine de Chine de la famille verte, représentant des personnages se promenant dans les jardins; monture en bronze.

<div align="right">Haut., 57 cent.</div>

278-279 — QUATRE BEAUX VASES en ancienne porcelaine de Chine de la famille verte, avec couvercles, décor à paysages, fleurs et oiseaux.

<div align="right">Haut., 40 cent.</div>

280 — DEUX POTICHES avec couvercles en ancienne porcelaine du Japon, décor paysage, cols à ornements avec frise à arabesques en polychrome et rehauts d'or.

Haut., 60 cent.

281 — DEUX TRÈS GRANDS VASES cylindriques en porcelaine de Chine, décor en relief, représentant des dragons dans les nuages, en rose corail et vert, sur fond gros bleu à réserves d'émail blanc.

Haut., 1 m. 10 cent.

282 — PAIRE DE VASES avec couvercles en ancienne porcelaine du Japon, décor médaillons à paysages entourés de fleurs en bleu, rouge et or. Socles en bois sculpté.

Haut., 60 cent.

283 — PETITE JARDINIÈRE ronde en vieux Chine, famille verte, décor de dragons.

284 — PETITE BOUTEILLE en vieux Chine, panse à semis d'entrelacs, col à feuilles d'eau en bleu sur blanc.

285 — PETITE POTICHE surbaissée en vieux Chine, décor arabesques en bleu et vert.

286 — TRÈS PETITE POTICHE forme boule en vieux Chine, fond bleu turquoise, décor à rosaces, fruits et entrelacs, en émaux de couleurs et rehaussés d'or.

287 — PETITE CORBEILLE dite cage en vieux Chine, décor polychrome.

288 — DEUX STATUETTES d'enfant portant des vases de fleurs, en ancienne porcelaine de Chine de la famille verte.

289 — BRULE-PARFUMS en vieux Satzuma, décor très fin à personnages, sujets allégoriques, encadré de dessins rehaussés d'émaux à goutte-telettes, élevé sur quatre pieds avec couvercle couronné par une chimère.

290 — JARDINIÈRE rectangulaire en émail cloisonné et bronze repercé et ciselé. Travail français dans le goût chinois.

291 à 293 — Trois grands plats en porcelaine du Japon représentant l'un, une assemblée de personnages ; l'autre, une scène de combat, et le troisième, un cartel à figures en forme d'éventail et à médaillons paysages. Décor polychrome à rehauts d'or.

<div align="right">Diam., 76 cent.</div>

294 — Grand plat en ancienne porcelaine du Japon, décor polychrome et or : vases de fleurs, coqs et lambrequins.

<div align="right">Diam., 55 cent.</div>

295 — Plat du Japon, décor maison avec figures, fleurs et balustrade en polychrome et or.

<div align="right">Diam., 45 cent.</div>

296 — Porte-bouquet forme langouste en vieux Chine.

297 — Petite jardinière forme cul-de-poule en vieux blanc de Chine fleuri, décor en relief et bleu.

298 — Porte-bouquet forme tronc d'arbre avec fleurs et fruits en terre de Boccaro ; socle en laque rouge et or.

299 — Petite corbeille en terre de Boccaro avec carré en porcelaine émaillée et rehaussée d'or jeté dessus.

300 — Très petite jardinière en vieux céladon avec bouquets en relief.

301-302 — Deux mulots en vieux céladon avec feuillages en relief.

303-304 — Deux petites perruches en vieux céladon, décor vert et violet.

305 — Veilleuse ou brule-parfums en vieux céladon de Chine, forme de bosquets fleuris.

FAÏENCES

306 — Soupière avec couvercle et plateau de forme élégante, à rocaille ; décor à fleurs, parties en relief, en ancienne faïence de Nove.

Haut., 30 cent.

307 — Grosse potiche en ancienne faïence de Castel-Durante.

Haut., 40 cent.

308 — Trois grands plats en faïence italienne ; décor à figure inspirée de l'École ancienne, avec cadre également en faïence ; décors divers et en reliefs.

309 à 312 — Quatre plats en ancienne faïence de Perse ; décors variés à palmes, fleurs et quadrillés.

313 — Très beau mirab en ancienne faïence de Perse décorée de lampes arabes et de vases de fleurs placés sous des arcades supportées par des colonnes à chapiteaux.

Le haut est orné de caractères persans, et la bordure fond bleu est décorée de rosaces et de palmes. (Encadrement en bois noir.)

CPSIA information can be obtained
at www.ICGtesting.com
Printed in the USA
BVHW051850051118
532208BV00023B/4234/P

9 780428 562557